微距下的沈尹默系列之十五

沈尹默中國古典文學讀本題簽

張一鳴 編

浙江人民美術出版社

圖書在版編目（ＣＩＰ）數據

　　微距下的沈尹默. 系列之十五　沈尹默中國古典文學
讀本題簽 ／ 張一鳴編. —— 杭州：浙江人民美術出版社，
2021.6
　　ISBN 978-7-5340-7536-0

　　Ⅰ. ①微… Ⅱ. ①張… Ⅲ. ①漢字－法書－作品集－
中國－現代 Ⅳ. ①J292.28

　　中國版本圖書館CIP數據核字(2019)第170645號

編　　　者：張一鳴
責任編輯：水　明
文字編輯：王霄霄
責任校對：黃　静
責任印製：陳柏榮

統　　　籌：張亦然　黃遂之
　　　　　　黃　漪　王寶珠

微距下的沈尹默系列之十五
——沈尹默中國古典文學讀本題簽

出版發行　浙江人民美術出版社
地　　址　杭州市體育場路347號
經　　銷　全國各地新華書店
製　　版　杭州美虹電腦設計有限公司
印　　刷　浙江海虹彩色印務有限公司
版　　次　2021年6月第1版
印　　次　2021年6月第1次印刷
開　　本　889mm×1194mm　1/12
印　　張　7.333
字　　數　37千字
書　　號　ISBN 978-7-5340-7536-0
定　　價　78.00元

如發現印裝質量問題，影響閱讀，請與出版社營銷部聯繫調換。

前言

沈尹默（一八八三—一九七一），原籍浙江吳興，生于陝西漢陰，是我國著名的學者、詩人，更是一位中國現代史上載入史冊的劃時代的書法宗師。他歷任北京大學教授、《新青年》編委、北平大學校長、中央文史館副館長等職，他參與創建了上海市中國書法篆刻研究會并任主任委員，爲推動我國的書法事業做出了巨大貢獻。

筆法是書法的核心，元代趙子昂所言『用筆千古不易』，是指用筆的法則，是對筆法重要性的高度強調。沈尹默所起的作用與趙子昂類似，他在清末民初『碑學』大潮汹涌之時，身體力行地繼承和倡導傳統『二王』書法，使當時將要淹沒的『帖學』重新崛起，成爲現代帖學的開山盟主。法度美是中國傳統書法最重要的審美價值，歷代書法名迹無一不法度森嚴而又各具面貌，可見筆法不是僵死的東西。沈尹默在他的書論中反復強調筆法是書法的根本大法，他抓住了書法這一要害問題，不但在理論上得到完滿的解釋，而且在實踐上也取得了巨大的成就。

怎麼才能掌握筆法？細看歷代法書名家墨迹至關重要。沈尹默也是在二十世紀三十年代隨着故宮開放得以觀摩晋唐宋法書名作，這使其『得到啟示，受益匪淺』，其書法才『突飛猛進』的。祇有真迹才能體現出用筆『纖微向背，毫髮死生』的奧妙。鑒于科技的飛速發展，以前字帖中看不清楚的細節現在可以通過數碼微距攝影呈現出來，甚至包括書寫者自己都沒有留意的東西，在微距下可以一覽無餘。『微距下的沈尹默』系列精選代表沈尹默書法最高水準的墨迹，采用真迹微距拍攝并精印，使書法研究者不僅可以體會到原帖的風神，而且可以領會到筆毫往來的動勢、中鋒提按運筆引起的墨色細微變化等。所選作品不但風格多樣，而且以沈尹默最擅長的小字精品爲主，基本上采用通篇原大與局部放大相結合的方法，相信該系列的出版對廣大書法愛好者探求前賢筆法有事半功倍之效。

人民文學出版社成立于一九五一年，自一九五二年開始陸續出版了《水滸傳》《紅樓夢》《三國演義》《西游記》等四大古典名著（見參考圖），以及其

參考圖：沈尹默題簽的四大古典名著（人民文學出版社出版）

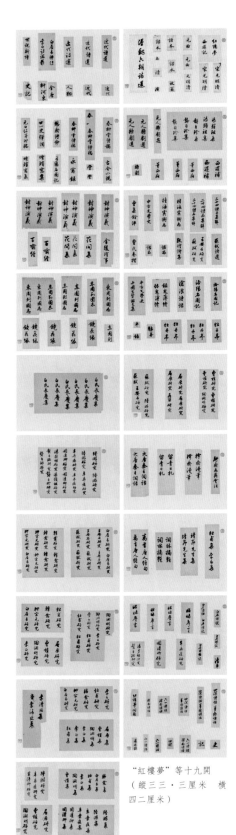

"紅樓夢"等十九開（縱三三·三厘米　橫四二厘米）

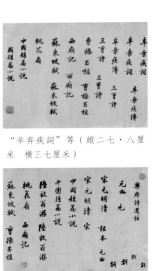

"辛弃疾詞"等（縱二七·八厘米　橫三七厘米）

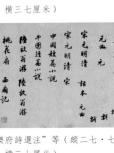

"樂府詩選注"等（縱二七·七厘米　橫三七厘米）

"樂府詩選注"等（縱二二·六厘米　橫三五·四厘米）

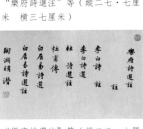

"東周列國志"等（縱二八·七厘米　橫四一·一厘米）

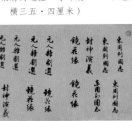

"文天祥詩選"等（縱一九·三厘米　橫二七·八厘米）

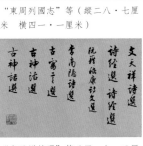

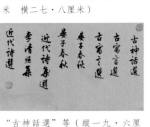

"古神話選"等（縱一九·六厘米　橫三一·三厘米）

他有影響的古典小説，如《東周列國志》《封神演義》《聊齋志异選》等。該社又陸續出版了《詩經選》《楚辭選》《韓愈詩選》《元人雜劇選》《桃花扇》等五十餘種書籍，作爲系列叢書——『中國古典文學讀本叢書』。『中國古典文學讀本叢書』的出版推動了古典文學的普及，出版至今滋養了幾代讀者。

出版古典名著，請書法名家題寫書簽，有『文辭書翰皆可喜』之妙，一書在手，可得到雙重的審美享受。人民文學出版社請當時在書法界最享盛名的沈尹默先生題簽，沈老欣然接受，陸陸續續爲每本名著題寫了多條題簽，供編輯選擇，而出于對古典名著的尊重，沈老均未落款，因而面對大家百看不厭的名著，許多人至今還不知道是誰題的簽。一九八七版電視連續劇《紅樓夢》片頭的『紅樓夢』三個字也出自沈尹默之手。

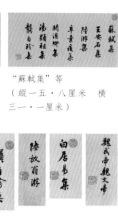
"蘇軾集"等
（縱一五·八厘米　橫
三一·一厘米）

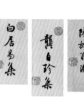
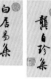
"屈原集"等
（縱一五·五厘米　橫
三一厘米）

"杜詩選注"等
（縱一九·四厘米　橫
三三·四厘米）

"蘇軾詩選"等
（縱一八厘米　橫
二八·三厘米）

"魏武帝魏文帝"等（尺寸不一）

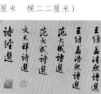
"白居易集"等（縱二三·三
厘米　橫二二厘米）

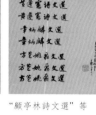
"譚嗣同詩文選"等
（縱二八·五厘米
橫二三·二厘米）

"顧亭林詩文選"等
（縱三一·二厘米
橫二三·二厘米）

"李玉戲曲選"等
（縱三一厘米
橫二三·一厘米）

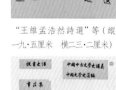
"王維孟浩然詩選"等（縱
一九·五厘米　橫二三·二厘米）

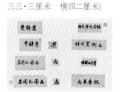
"中國中古文學史講義"等（縱
三三·三厘米　橫四二厘米）

"國文學史簡編"等（縱
三三·三厘米　橫四二厘米）

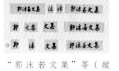
"郭沫若文集"等（縱
三三·三厘米　橫四二厘米）

題簽之難，難在要求字少而意遠，不僅要求筆筆精到，而且需
變化豐富，做到暢而不滑、澀而不滯、筋脉相連、一氣呵成。沒有
對書法深刻的理解和豐富的實踐經驗，難以入此佳境。沈尹默先生
的題簽，不僅筆畫圓潤飽滿，立體感强，而且在整體駕馭上又舉重
若輕，游刃有餘。他的題簽達到了『無色而具圖畫的燦爛，無聲而
具音樂的和諧』的境界。

本書所收錄的題簽是沈尹默先生應人民文學出版社之邀而題
寫的書名，以古典文學讀本叢書爲主，題簽總數約四百條，尺寸不
一，并附兩個簽條：其一爲『美編室同志選擇用之。尹默，九月
十一日』；其二爲『書簽十一個寫奉，士菁同志薦屬件，稍遲即
寫寄，勿念。書簽稿酬能即了辦，謝謝葉然同志。尹默，十一月
五日』（西泠印社二〇一七年春拍『中外名人手迹專場』中有七封沈尹默致葉然的信札就是關于題簽的）。因部分采用的題簽已被挖
去，原件顯得比較凌亂，現經整理裝裱成鏡片，便于欣賞和臨習。這批題簽書寫時間爲二十世紀五十年代至六十年代初，此時沈老書
藝已到了爐火純青的境地。根據裁剪痕迹可知，同一書名沈老往往題寫多條供編輯選擇，可見沈老對題簽的重視。被裁剪的題簽已經
出版，如《詩經選》《屈原集》《陶淵明集》《三曹詩選》《杜甫詩選》《白居易詩選》《蘇軾詩選》等，未經出版及選用後遺留下
來的題簽，雖然歷經『文革』動蕩，還能幸存下來，也就顯得極其難得，异常珍貴了。

『紅樓夢』等

（縱三三・三厘米　横四二厘米）

紅樓夢　宋元明清

西游記　宋元明清

元曲　元曲　元明清

話本　話本　放翁

話本　志　清　演

漢魏六朝詩選

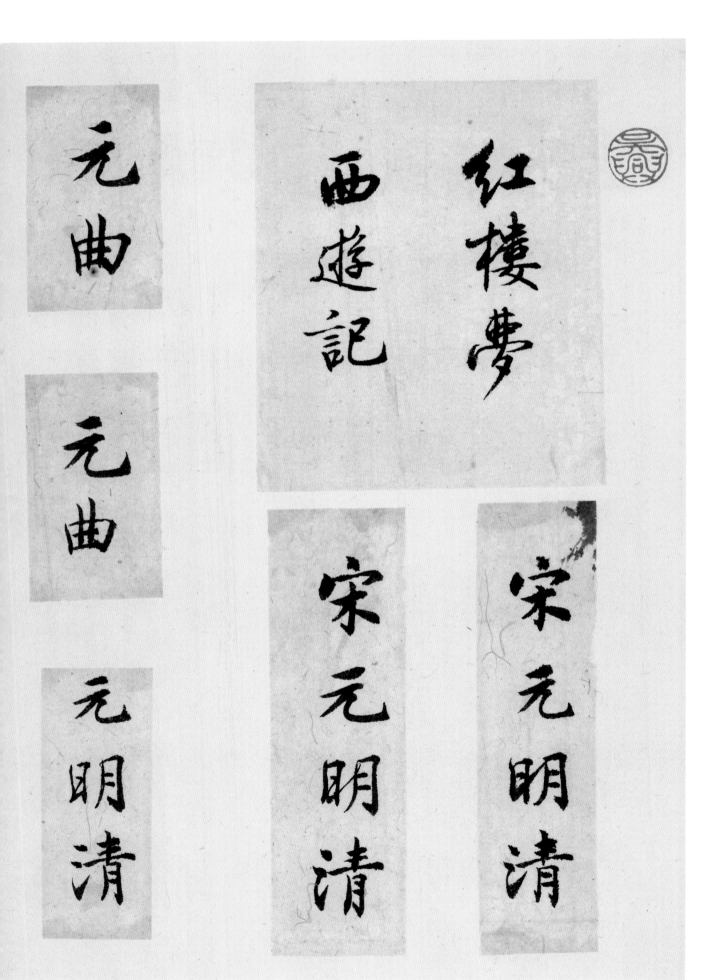

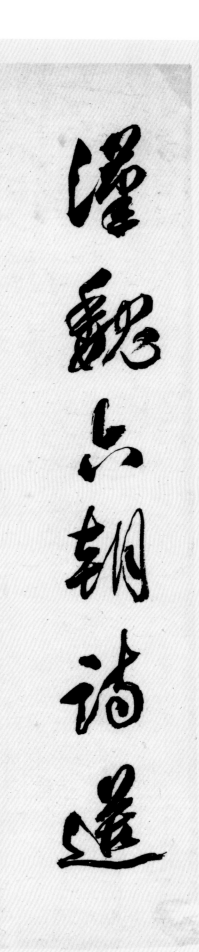

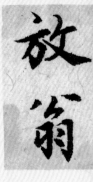

湯顯祖集

湯顯祖集

龔自珍集

龔自珍集

龔自珍集

西遊補

西遊補

董西厢

董西厢

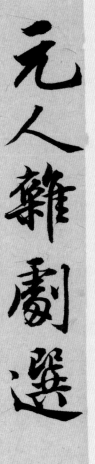

元人雜劇選

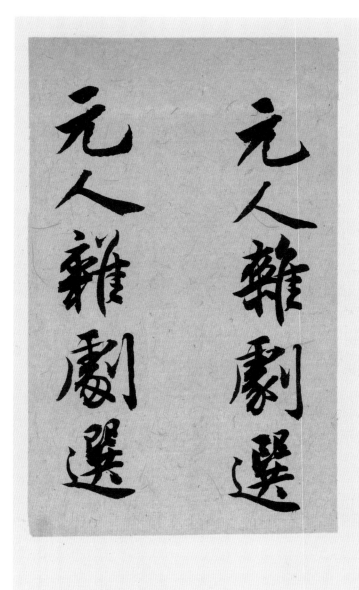

元人雜劇選

元人雜劇選

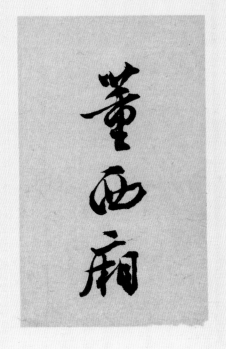

董西廂

雜劇

二十四詩品集解

蘇軾詩選

二十四詩品集解

王安石研究

二十四詩品集解

蘇軾研究

桂海虞衡志

敦煌詩集

八

桂海虞衡志

話本

中古文學史

話本

曹集銓評

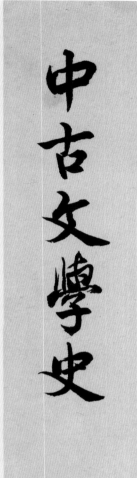

曹氏奏摺

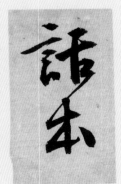

滄浪詩話

洛陽名園記

洛陽名園記

牡丹亭

牡丹亭

牡丹亭

牡丹亭

一〇

中古文學史

中國文學論文集

錄鬼簿續

錄鬼簿續

平

錄

牡丹

牡丹亭

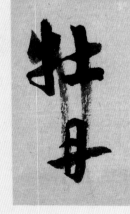

曹植研究　曹植研究

曹植研究　陶淵明研究

屈原研究　屈原研究

苏轼研究　陆游研究

苏轼　王安石研究

屈原研究　屈原研究

大唐秦王词话

大唐秦王词话

留青日札

留青日札

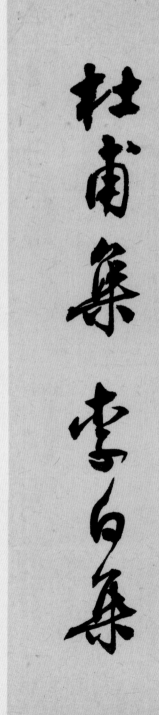

萬首唐人絕句
萬首唐人絕句

詞林摘豔
詞林摘豔

白石诗说

白石诗说

清平

白石诗话　白石诗说

白石诗语说

昭昧詹言

辛弃疾研究

昭昧詹言

昭昧詹言

昭昧詹言

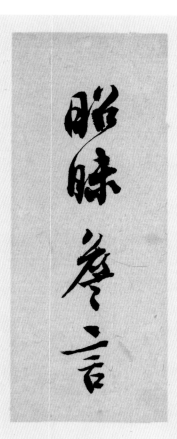

閡溪鄉研究

湯學祖研究
龔貞白珠研究

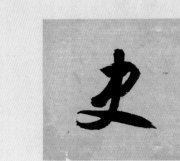

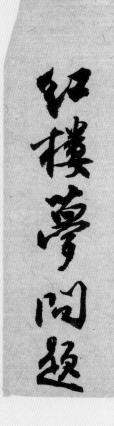

红楼梦问题

淮南诗话

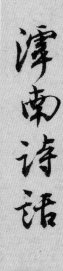

淮南诗话

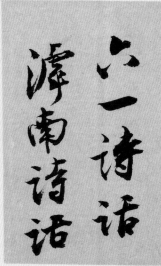

六一诗话
淮南诗话

淮南诗

六一诗话

六一诗话

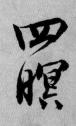

四睸

『近代詩選』等

（縦三二・三厘米　横四二厘米）

近代詩選　　近代

近代詩選　　近代

近代詩選　　人物

白居易評傳　　全唐

李白詩論叢　　柳河東

世説新語　史記

世說新語

李白詩論叢

白居易評傳

史記

柳河東

全唐

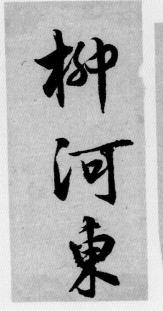

一　春柳堂詩稿

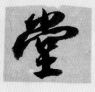

戀爾詩鈔

廿一史彈詞

元白詩箋證稿

洛陽名園記

煙瓊窓集

煙瓊窓集

『封神演義』等

（縦三三・三厘米

横四二厘米）

封神演義　　金陵瑣事

封神演義　　花間集

封神演義　　花間集

封神演義　　花間集

封神演義　　花間集

封神演義　　百喻經

封神演義　　百喻經

封神演義　　百喻經

封神演義

封神演義

封神演義

封神演義

百喻經

百喻經

『東周列國志』等

（縱三三・三厘米　橫四二厘米）

東周列國志　　東周列

東周列國志　　鏡花緣

東周列國志　　鏡花緣

東周列國志　　鏡花緣

東周列國志　　鏡花緣

東周列國志　　鏡花緣

東周列國志　　鏡花緣

東周列國志　　鏡花緣

東周列國志

東周列國志

東周列國志

東周列列國志

鏡花緣

東周列

鏡花緣

東周列國志

東周列國志

東周列國志

東周列國志

鏡花緣

鏡花緣

鏡花緣

白氏長慶集
白氏長慶集
白氏長慶集
白氏長慶集
白氏長慶集
白氏長慶集
白氏長慶集

白氏長慶集

白氏長慶集

白氏長慶集

『陸游研究』等

（縱三三・三厘米　橫四二厘米）

陸游研究　　陸游研究

陸游研究

辛弃疾研究　　辛弃疾研究

關漢卿研究　　關漢卿研究

湯顯祖研究　　湯顯祖研究

龔自珍研究　　龔自珍研究

龔自珍研究

閔漢卿研究　閔漢卿研究

湯顯祖研究　湯顯祖研究

龔自珍研究　龔自珍研究

龔自珍研究

『白居易研究』等

（縱三三・三厘米　橫四二厘米）

白居易研究　白居易研究

王安石研究　王安石研究

蘇軾研究

三四

韓愈研究　韓愈研究

韓愈研究　韓愈研究

柳宗元研究　柳宗元研究

柳宗元研究　白居易研究

陶淵明研究

陶淵明研究

陶淵明研究　李白研究

李白研究　杜甫研究

杜甫研究　杜甫研究

杜甫研究　屈原研究

韓愈研究　曹植研究

柳宗元研究　陶淵明研究

白居易研究　李白研究

陶淵明研究

李白研究　陶淵明研究　李白研究

杜甫研究　杜甫研究

杜甫研究

杜甫研究

韓愈研究

柳宗元研究

白居易研究

屈原研究

曹植研究

陶淵明研究

李白研究

李白研究

杜甫研究

韓愈研究

柳宗元研究

屈原集

曹植集

陶淵明集

李白集

李白集

白居易研究

李清照集

李清照集

李李清照集

『韓愈集』等

（縱三二・三厘米　横四二厘米）

韓愈集　　　陸游集

白居易集　　　陸游集

杜甫集　　辛弃疾集

李白集　　辛弃疾集

陶淵明集　　關漢卿集

曹植集　　關漢卿集

陸游研究　　屈原研究

辛弃疾研究　　曹植研究

關漢卿研究　　陶淵明研究

韓愈集　白居易集　杜甫集　李白集　陶淵明集

陸游集　陸游集　辛弃疾集　辛弃疾集

陸游研究

辛棄疾研究

吳澄卿研究

屈原研究

曹植研究

陶淵明研究

『辛弃疾詞』等

（縦二七・八厘米
横三七厘米）

辛弃疾詞　辛弃疾傳
辛弃疾傳
辛弃疾詞
三曹詩　　三曹詩
曹操丕植　曹操丕植
西厢記　　西厢記
蘇東坡軾　蘇東坡軾
桃花扇
中國短篇小説
國短篇小説

辛棄疾詞

辛棄疾傳

辛棄疾詞

辛棄疾傳

三曹詩

三曹詩

辛棄疾傳

三曹詩

三曹詩

曹操丕植

曹操丕直

西廂記

蘇東坡軾　西廂記

桃花扇　蘇東坡軾

中國短篇小説

國短篇小説

樂府詩選註

元曲　元

宋元明清　話本　元曲

宋元明清　宋

戲

戲

戲

戲

中國短篇小說

中國短篇小說

陸放翁游　陸放翁游

陸放翁游

桃花扇　西廂記

蘇東坡軾　曹操王植

樂府詩選註

李白詩　　註

李白詩選

杜甫傳

杜甫詩選

白居易詩選

白居易詩選註

陶淵明潛

東周列國志

東周列國志

東周列國志

封神演義

鏡花緣

鏡花緣

東周列國志

元人雜劇選　　鏡花緣

元人雜劇選　　鏡花緣

元人雜劇選　　封神演義

元人雜劇選　　封神演義

『文天祥詩選』等

（縱一九・三厘米
横二七・八厘米）

文天祥詩選

詩經選　詩經選

阮籍嵇康詩文選

李商隱詩選

古寓言選

古神話選

古神話選

文天祥詩選

诗经選　诗经選

阮籍、嵇康詩文選

李商隱詩選

古寓言選

古神話選

古神話選

古神話選

古神話選

古神話選

古寓言選

古寓言選

晏子春秋

近代诗选

李清照集

近代诗集选

晏子春秋

蘇軾集

王安石集

陸游集

辛棄疾集

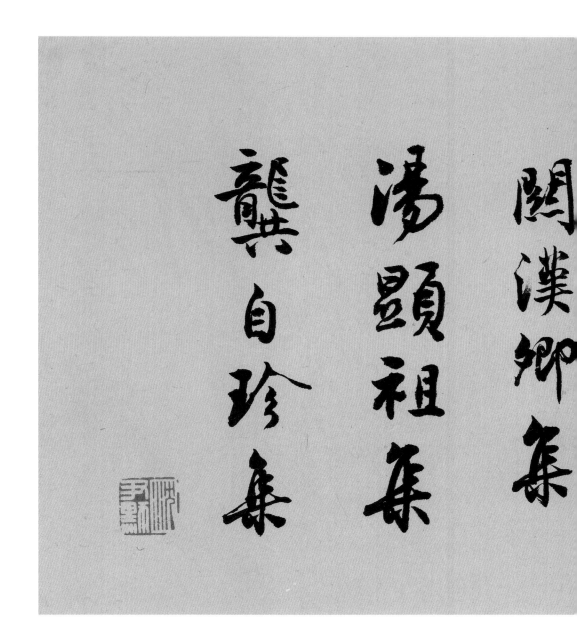

關漢卿集

湯顯祖集

龔自珍集

屈原集

曹植集

陶淵明集

李白集

杜甫集

白居易集

韓愈集

柳宗元集

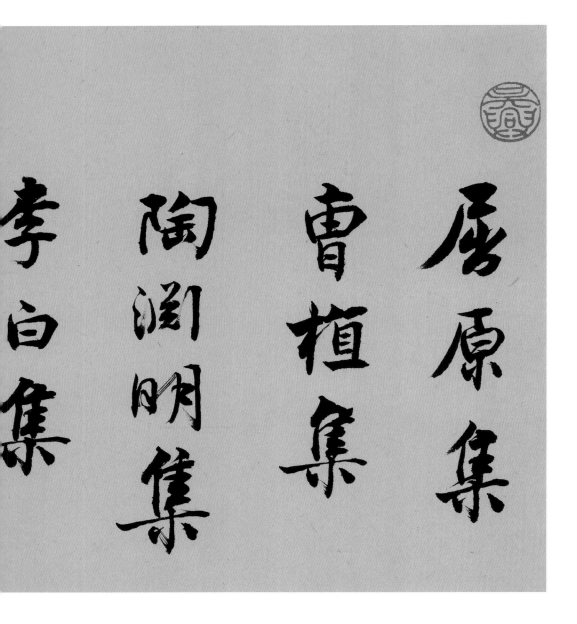

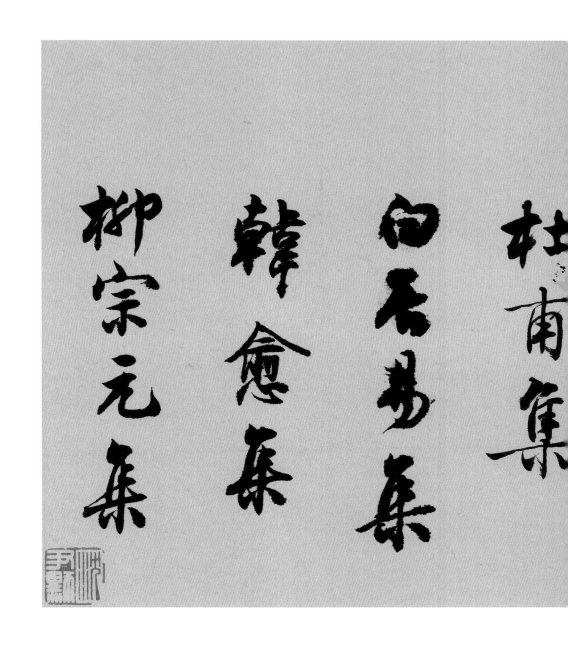

杜甫南集

白居易集

韓愈集

柳宗元集

『杜詩選注』等

（縦一九・四厘米

横三三・四厘米）

杜詩選注

唐代詩歌

唐代詩歌

杜詩選

唐代詩歌

文選

古神話選

古寓言選

晏子春秋

杜诗选注　唐代诗歌　唐代诗歌　杜诗选　唐代诗歌

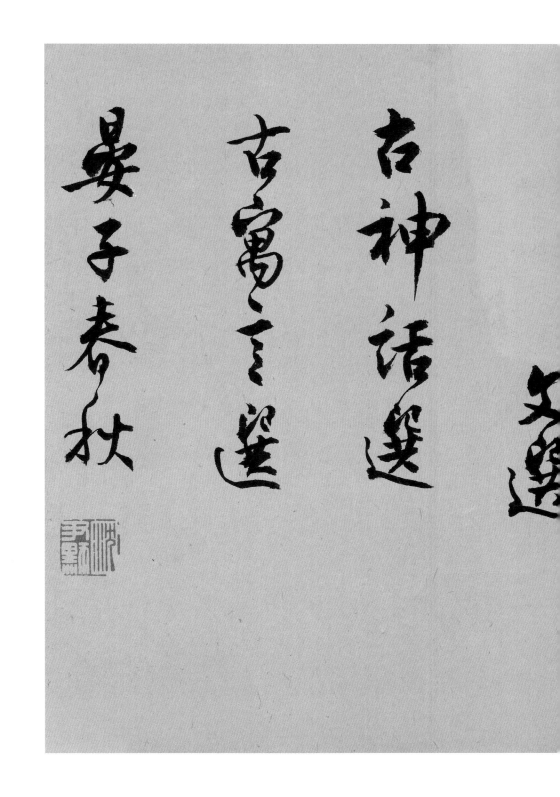

古神話選

古寓言選

晏子春秋

蘇軾詩選

敦煌詩集

中古文學史

中國文學論文集

白居易評傳

李白詩論叢

聊齋志異會註

李璟李煜詞

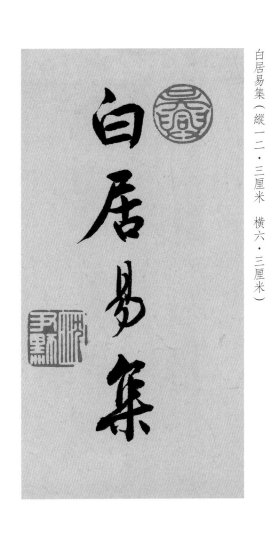

白居易集（縱一二・三厘米 橫六・三厘米）

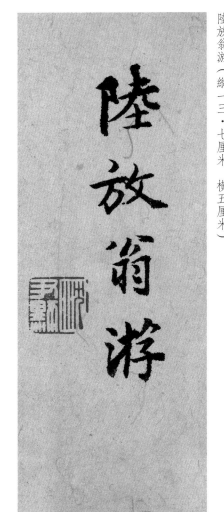

魏武帝魏文帝（縱一三・六厘米 橫五・八厘米）

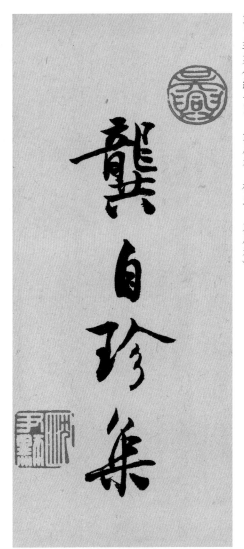

龔自珍集（縱一四・六厘米 橫五・九厘米）

陸放翁游（縱一三・七厘米 橫五厘米）

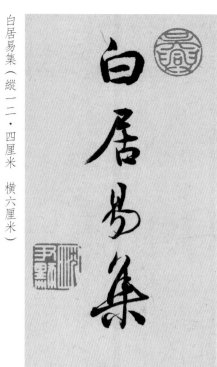

白居易集（縱一二・四厘米　橫六厘米）

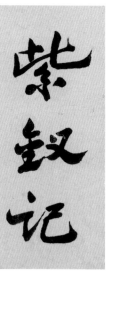

紫釵記（縱九厘米　橫五・六厘米）

屈原集（縱一〇・五厘米　橫五・二厘米）

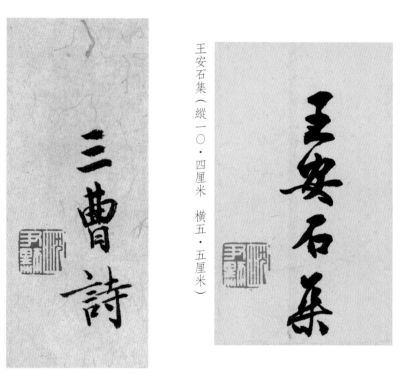

王安石集（縱一〇・四厘米　橫五・五厘米）

三曹詩（縱一二厘米　橫四・八厘米）

嵇康集校注（縱一一・九厘米　橫五・二厘米）

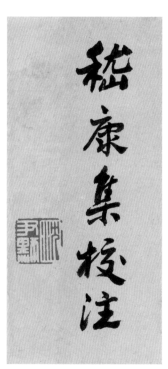

陶淵明集（縱一一・九厘米　橫六・四厘米）

王安石集（縱一〇・四厘米　橫五・九厘米）

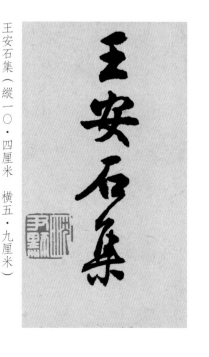

李賀詩集（縱一一・四厘米　橫五・三厘米）

『白居易集』等

（縦二三・三厘米　横二二三厘米）

白居易集　　白居易集

白居易集　　集

韓愈集　　韓愈集

柳宗元集　　柳宗元集

蘇軾集　　蘇軾集

白居易集　白居易集

白居易集

集

韓愈集　韓愈集

柳宗元集　柳宗元集

蘇軾集　蘇軾集

王維孟浩然詩選

王維孟浩然詩選

范大成詩選

范大成詩選

文天祥詩選

詩經選

（縱一九·五厘米 橫一二三·二厘米）

王維·孟浩然诗選

范大成诗選

文天祥诗選

诗經選

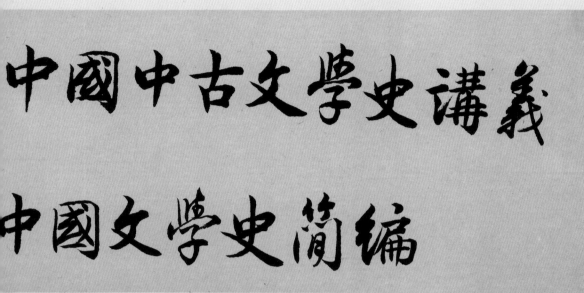

『中國中古文學史講義』等

（縱三三・三厘米　橫四二厘米）

中國中古文學史講義

中國文學史簡編

中國中古文學史講義

洛陽名園記

説書史話

韋莊集

韋莊集

韋莊　叢刊

六六

楚辭選

楚辭選

選

東周列國志

志

東周列國志

志

郭沫若文集

郭沫若文集

郭

文集

郭

沫

『李玉戲曲選』等

（縱三一厘米

横二三・一厘米）

李玉戲曲選

李玉戲曲選

李玉戲曲選

明清戲曲選

明清戲曲選

彈詞選

彈詞選

彈詞選

明清戲曲選

李玉戲曲選

李玉戲曲選

李玉戲曲選

明清戲曲選

明清戲曲選

彈詞選

彈詞選

彈詞選

明清戲曲選

（縱三一・二厘米

横二三・二厘米）

顧亭林詩文選

顧亭林詩文選

黃遵憲詩文選

黃遵憲詩文選

黃遵憲詩文選

章炳麟文選

章炳麟文選

方苞姚鼐文選

方苞姚鼐文選

方苞姚鼐文選

美編室同志選擇用之。

尹默，九月十一日

顧亭林詩文選

顧亭林詩文選

黃遵憲詩文選

黃遵憲詩文選

章炳麟文選

章炳麟文選

方苞姚鼐文選

方苞姚鼐文選

方苞姚鼐文選

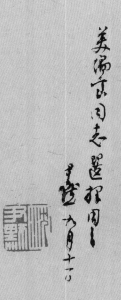

『譚嗣同詩文選』等

（縱二八・五厘米　橫
二三・二厘米）

譚嗣同詩文選
譚嗣同詩文選
清文選
清文選
梁啓超詩文選
方苞姚鼐文選

書籤十一個寫奉。士菁同志
薦屬件，稍遲即寫寄，勿
念。書籤稿酬能即了辦，謝
謝葉然同志。

尹默，十一月五日

辛棄疾傳　三曹詩

三曹詩

三曹詩

三曹詩

曹操　曹植

曹操　曹植

西廂記

西廂記

蘇東坡軾

蘇東坡軾

蘇東坡軾

桃花扇

陸游詩研究

辛棄疾研究

吳潛詞研究

桃花扇

中國短篇小說

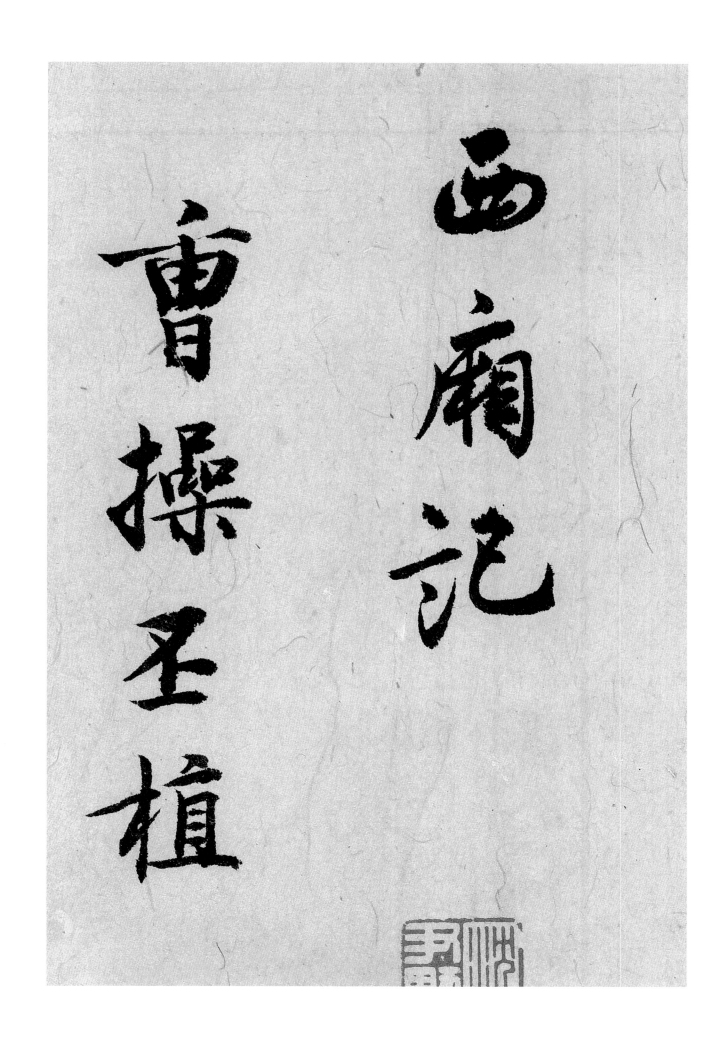

西廂記

曹操至植

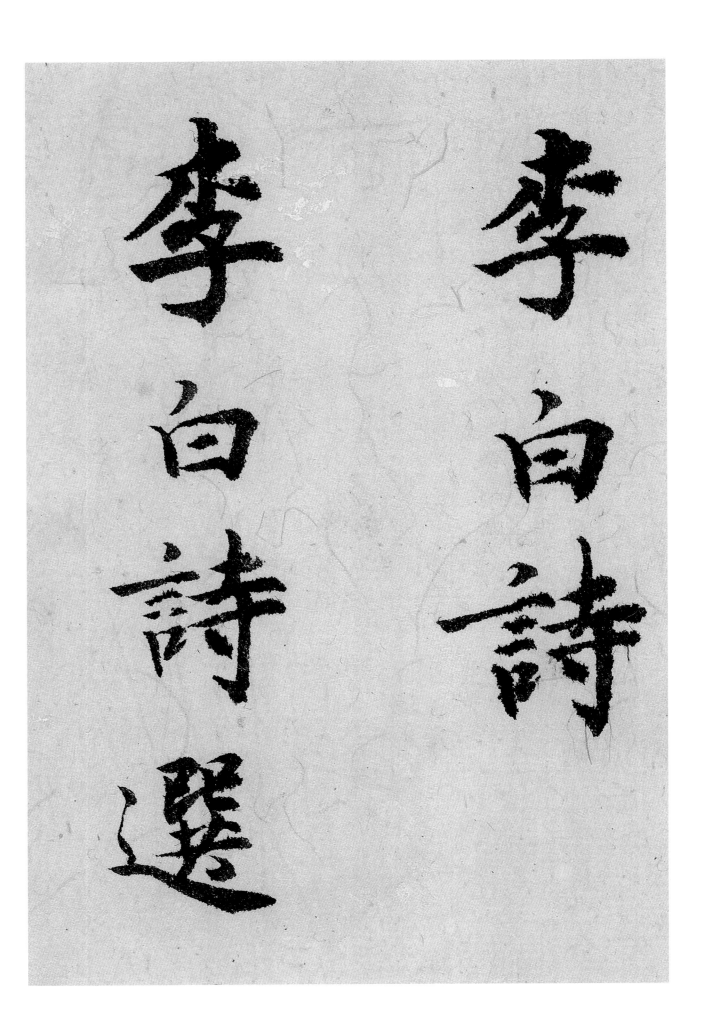

李白詩

李白詩選

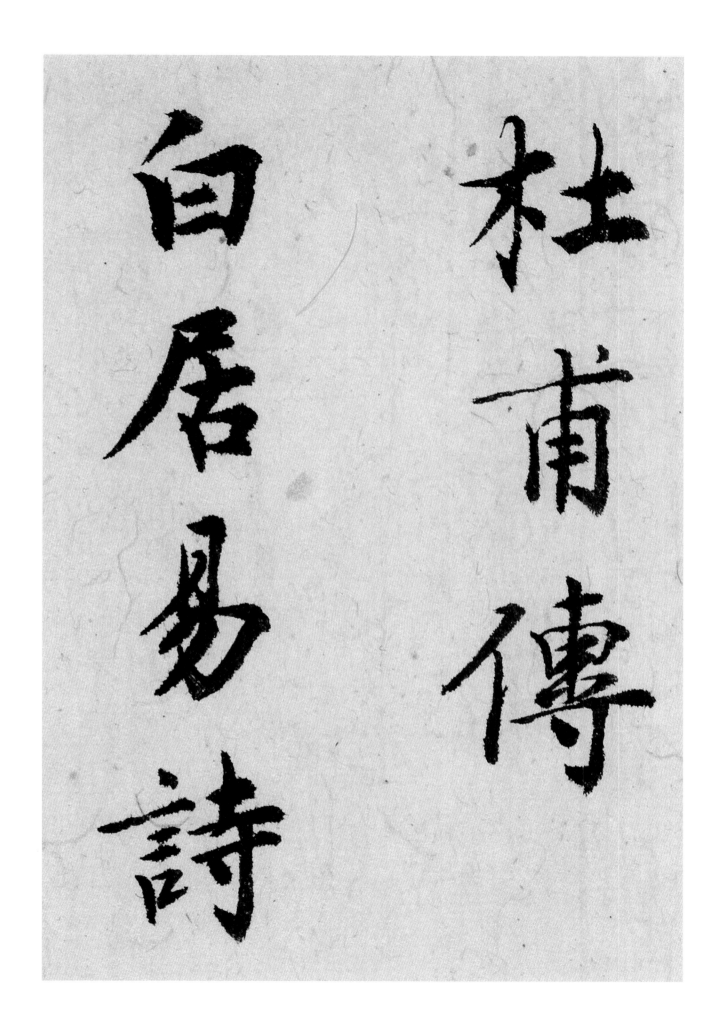

杜甫傳

白居易詩

元人雜劇選

元人雜劇選

白居易集

韓愈集

柳宗元集

蘇軾集

封神演義

封神演義

紅樓夢

西遊記